Playtime 陪伴鋼琴系列

拜爾 併用曲集

第三級 Level 3

編者｜何真真、劉怡君

音樂編曲製作｜何真真、劉怡君

插圖設計｜Pencil

美術編輯｜沈育姍

出版發行｜麥書國際文化事業有限公司
　　　　　台北市辛亥路一段40號4F
　　　　　TEL：886-2-23636166
　　　　　FAX：886-2-23627353

http：//www.musicmusic.com.tw

郵政劃撥帳號｜17694713

戶名｜麥書國際文化事業有限公司

中華民國96年7月 初版

編者的話

親愛的老師、小朋友：

歡迎來到「陪伴鋼琴系列」playtime 的音樂世界，讓我們一起來彈奏一首首動聽又有趣的曲子及探索各種不同的音樂風格。本系列的鋼琴課程是以拜爾程度為規劃藍本，精心設計出一套確實配合拜爾及其他教本進度的併用教材，使老師和學習者使用起來容易上手。

本教材製作過程嚴謹，除了在選曲時仔細考慮曲子旋律、音域（手指位置）及難易適性之外，最大的特色是我們為每一首樂曲製作了優美好聽的伴奏卡拉，使學生更容易學習也愛演奏。伴奏CD裡的音樂曲風非常多樣：古典、爵士、搖滾、New Age … 甚至中國音樂，相信定能開啟學生的音樂視野，及激發他們的學習興趣！

伴奏卡拉CD也可做為學生音樂會之用，每首曲子皆有前奏、間奏與尾奏，過短的曲子適度反覆，設計完整，是學生鋼琴發表會的良伴。CD內容說明：單數曲目為範例曲，包含有鋼琴部分。雙數曲目為卡拉伴奏，鋼琴部分則是消音。

陪伴鋼琴系列第三級目錄

NO.1
稻草裡的火雞

作曲：美國歌謠
編曲：劉怡君

● CD1/01.02

（拜爾32-34程度）
注意事項：前奏4小節 / 反覆3次

稻草裡的火雞

5

NO.2
印第安人

（拜爾32-34程度）

注意事項：前奏8小節 / 間奏8小節

作曲：法國歌謠

編曲：何真真

CD1/03.04

NO.3
溫柔愛我

（拜爾35-40程度）

注意事項：前奏8小節 / 間奏8小節

作曲： 美國歌謠

編曲： 何真真

CD1/05.06

Moderato（♩ = 96）

NO.4
念故鄉

（拜爾35-40程度）

注意事項：前奏10小節

作曲：德佛札克

編曲：何真真

CD1/07.08

Moderato（♩ = 90）

念故鄉

9

念故鄉

念故鄉

NO.5
老阿公

（拜爾35-40程度）

注意事項：前奏8小節 / 間奏8小節

作曲：英國歌謠

編曲：何真真

CD1/09.10

Vivace（♩ = 160）

玩具兵

（拜爾35-40程度）

注意事項：前奏8小節 / 間奏4節

作曲： 法國歌謠

編曲： 劉怡君

CD1/11.12

NO.7
歡樂旅行

（拜爾35-40程度）
注意事項：前奏4小節 / 間奏4小節

作曲：何真真
編曲：何真真

CD1/13.14

Allegretto（♩ = 120）

NO.8
再見朋友

（拜爾35-40程度）
注意事項：前奏6小節 / 間奏8小節

作曲： 何真真
編曲： 何真真

CD1/15.16

NO.9
大黃蜂來了，緊來走啊

（拜爾41-43程度）
注意事項：前奏5小節 / 間奏2小節

作曲： 歌仔戲曲調
編曲： 劉怡君

NO.10
一隻牛要賣五千元

（拜爾41-43程度）

注意事項：前奏4小節 / 間奏4小節

作曲：以色列歌謠

編曲：劉怡君

CD1/19.20

NO.11
掀起你怪怪的頭蓋來

作曲：中國歌謠
編曲：劉怡君

CD1/21.22

（拜爾44-47程度）
注意事項：前奏8小節 / 間奏8小節

NO.12
兩隻老虎

作曲：英國歌謠
編曲：何真真

CD1/23.24

（拜爾44-47程度）
注意事項：演奏共3次 / 前奏、間奏1&2都是8小節

NO.13
雲雀鳥

（拜爾44-47程度）
注意事項：前奏8小節 / 間奏11小節

作曲：法國歌謠
編曲：何真真

CD1/25.26

NO.14
糖果屋

（拜爾44-47程度）

注意事項：前奏4小節 / 間奏4小節

作曲：德國歌謠

編曲：劉怡君

CD1/27.28

NO.15
我是隻小小鳥

（拜爾48-55程度）

注意事項：前奏8小節 / 間奏6小節

作曲： 德國歌謠

編曲： 何真真

 CD1/29.30

NO.16
來彈莫札特

（拜爾48-55程度）

注意事項：前奏4小節 / 間奏4小節

作曲：莫札特
編曲：劉怡君

CD2/01.02

Moderato（♩ = 100）

rit. at 2nd time

NO.17
倫敦鐵橋

（拜爾48-55程度）

注意事項：前奏8小節 / 間奏8小節

作曲：英國歌謠

編曲：何真真

CD2/03.04

NO.18
吃豆子
（拜爾48-55程度）

注意事項：前奏4小節 / 間奏4小節

作曲： 英國歌謠
編曲： 劉怡君

CD2/05.06

Prestissimo（♩. = 68）

NO.19
噓！寶寶要睡覺了

（拜爾48-55程度）

注意事項：前奏4小節

作曲：美國歌謠

編曲：劉怡君

CD2/07.08

Fine

D.C. al Fine

NO.20
我的同伴在哪裡

作曲： 德國歌謠
編曲： 劉怡君

CD2/09.10

（拜爾48-55程度）
注意事項：前奏8小節

我的同伴在哪裡

D.C. al Coda

© 2007 Vision Quest Publishing Inc., Ltd.

NO.21
天鵝湖

（拜爾48-55程度）
注意事項：前奏4小節

作曲：柴可夫斯基
編曲：何真真

CD2/11.12

Andantino（♩ = 80）

天鵝湖

NO.22
當我們同在一起

（拜爾56-59程度）

注意事項：前奏8小節 / 間奏8小節

作曲：德國歌謠
編曲：何真真

CD2/13.14

Allegretto（♩ = 110）

生日快樂歌

（拜爾56-59程度）

注意事項：前奏8小節 / 間奏8小節

作曲：希爾
編曲：何真真

CD2/15.16

Allegretto (♩ = 116)

NO.24
喔！蘇珊娜

（拜爾56-59程度）
注意事項：前奏4小節 / 間奏4小節

作曲：佛斯特
編曲：何真真

CD2/17.18

Allegretto (♩ = 110)

NO.25
船歌

（拜爾56-59程度）
注意事項：前奏2小節

作曲：奧芬巴哈
編曲：劉怡君

● CD2/19.20

Cantando（♪ = 138）

船歌

37

船歌

NO.26
霧

（拜爾60-64程度）
注意事項：前奏2小節

作曲： 愛爾蘭歌謠
編曲： 劉怡君

CD2/21.22

Moderato delicato（ ♩ = 64 ）

NO.27
桃花過渡

作曲：台灣民謠
編曲：何真真

（拜爾60-64程度）

注意事項：前奏12小節 / 間奏一12小節、間奏二12小節

CD2/23.24

Allegro（♩ = 132）

NO.28
打起精神來

（拜爾60-64程度）
注意事項：前奏4小節

作曲：美國歌謠
編曲：劉怡君

CD2/25.26

Allegro

上課真快樂

（拜爾60-64程度）

注意事項：前奏2小節 / 間奏2小節

作曲：何真真
編曲：何真真

CD2/27.28

春

（拜爾60-64程度）
注意事項：前奏4小節

作曲：威瓦第
編曲：劉怡君

CD2/29.30

鋼琴晉級證書
Certificate Of Piano Performing

茲證明 學生

This certificate verifies

已完成 **拜爾併用曲集 第三級** 課程

has completed the course of Playtime Piano Course Level 3

並取得進入第四級資格

and may proceed to Level 4

恭禧你！
Congratulations

老師 *teacher*

日期 *date*

麥書文化

CD使用說明 / CD音軌順序

拜爾併用曲集〔第三級〕

《單數號曲目》為完整音樂，加入鋼琴彈奏的部份，建議老師在教導每一首樂曲之前，先與學生共同讀譜，並配合聆聽CD中完整音樂一次，使學生對整首曲子的進行有全盤的了解。

《雙數號曲目》為伴奏音樂，鋼琴部份消音，學生練熟曲子之後，應該配合伴奏音樂彈奏，老師也能藉此評估學生的熟練度、節奏感、技巧及音樂性。

CD 1	
Track 01	（樂譜01）稻草裡的火雞
Track 02	（樂譜01）伴奏音樂 / 稻草裡的火雞
Track 03	（樂譜02）印地安人
Track 04	（樂譜02）伴奏音樂 / 印地安人
Track 05	（樂譜03）溫柔愛我
Track 06	（樂譜03）伴奏音樂 / 溫柔愛我
Track 07	（樂譜04）念故鄉
Track 08	（樂譜04）伴奏音樂 / 念故鄉
Track 09	（樂譜05）老阿公
Track 10	（樂譜05）伴奏音樂 / 老阿公
Track 11	（樂譜06）玩具兵
Track 12	（樂譜06）伴奏音樂 / 玩具兵
Track 13	（樂譜07）歡樂旅行
Track 14	（樂譜07）伴奏音樂 / 歡樂旅行
Track 15	（樂譜08）再見朋友
Track 16	（樂譜08）伴奏音樂 / 再見朋友
Track 17	（樂譜09）大黃蜂來了，緊來走阿
Track 18	（樂譜09）伴奏音樂 / 大黃蜂來了，緊來走阿
Track 19	（樂譜10）一隻牛要賣五千元
Track 20	（樂譜10）伴奏音樂 / 一隻牛要賣五千元
Track 21	（樂譜11）掀起你怪怪的頭蓋來
Track 22	（樂譜11）伴奏音樂 / 掀起你怪怪的頭蓋來
Track 23	（樂譜12）兩隻老虎
Track 24	（樂譜12）伴奏音樂 / 兩隻老虎
Track 25	（樂譜13）雲雀鳥
Track 26	（樂譜13）伴奏音樂 / 雲雀鳥
Track 27	（樂譜14）糖果屋
Track 28	（樂譜14）伴奏音樂 / 糖果屋
Track 29	（樂譜15）我是隻小小鳥
Track 30	（樂譜15）伴奏音樂 / 我是隻小小鳥

CD 2	
Track 01	（樂譜16）來彈莫札特
Track 02	（樂譜16）伴奏音樂 / 來彈莫札特
Track 03	（樂譜17）倫敦鐵橋
Track 04	（樂譜17）伴奏音樂 / 倫敦鐵橋
Track 05	（樂譜18）吃豆子
Track 06	（樂譜18）伴奏音樂 / 吃豆子
Track 07	（樂譜19）噓！寶寶要睡覺了
Track 08	（樂譜19）伴奏音樂 / 噓！寶寶要睡覺了
Track 09	（樂譜20）我的同伴在哪裡
Track 10	（樂譜20）伴奏音樂 / 我的同伴在哪裡
Track 11	（樂譜21）天鵝湖
Track 12	（樂譜21）伴奏音樂 / 天鵝湖
Track 13	（樂譜22）當我們同在一起
Track 14	（樂譜22）伴奏音樂 / 當我們同在一起
Track 15	（樂譜23）生日快樂歌
Track 16	（樂譜23）伴奏音樂 / 生日快樂歌
Track 17	（樂譜24）喔!蘇珊娜
Track 18	（樂譜24）伴奏音樂 / 喔!蘇珊娜
Track 19	（樂譜26）船歌
Track 20	（樂譜25）伴奏音樂 / 船歌
Track 21	（樂譜26）霧
Track 22	（樂譜26）伴奏音樂 / 霧
Track 23	（樂譜27）桃花過渡
Track 24	（樂譜27）伴奏音樂 / 桃花過渡
Track 25	（樂譜28）打起精神來
Track 26	（樂譜28）伴奏音樂 / 打起精神來
Track 27	（樂譜29）上課真快樂
Track 28	（樂譜29）伴奏音樂 / 上課真快樂
Track 29	（樂譜30）春
Track 30	（樂譜30）伴奏音樂 / 春

編著簡歷

何真真 美國Berklee College of Music爵士碩士畢，現任實踐大學兼任講師；也是音樂創作人、製作人；音樂專輯出版有「三顆貓餅乾」、「記憶的美好」，風潮唱片發行；書籍著作有「爵士和聲樂理」與「爵士和聲樂理練習簿」；也曾為舞台劇、電視廣告與連續劇創作許多配樂。

<u>劉怡君</u> 美國Berklee College of Music畢，從事鋼琴教學工作多年，對於兒童音樂教育有豐富的經驗。多次應邀擔任爵士鋼琴大賽決賽評審，也曾為傳統劇曲製作配樂。